CATALOGUE

DE TABLEAUX,

DESSINS, GOUACHES, QUELQUES
ESTAMPES, BUSTES EN BRONZE,
SCULPTURE EN BOIS, etc.

DU CABINET DE M*** *aubert*

avec les prix f 4

Dont la Vente, au plus offrant et dernier Enchérisseur, aura lieu le Jeudi 17 Avril 1806, et le Jour suivant, de relevée, MAISON DESMARETS, rue du Bouloi, au coin de celle Coquillière.

SE DISTRIBUE,

Chez ALEX. PAILLET, rue Vivienne, N.º 18,
Et M. CHARIOT, Commissaire-Priseur, rue
J.-J. Rousseau, Hôtel de Bullion.

1806.

AVIS.

LE joli Cabinet de Tableaux, Dessins, Gouaches, quelques Estampes et autres Objets curieux décrits au présent Catalogue, offrira des Morceaux de goût d'une agréable variété de genre et de sujets. Parmi les Productions anciennes et modernes qui le composent, nous citerons des sujets de fantaisie, Portraits, Paysages enrichis de belles Figures avec Animaux, Marche de Militaires, Architecture, Fleurs, Nature morte, Intérieur d'Eglise, &c. &c. &c., par J.-P. Panini, Francisque, Stella, Lantara, Fragonard, Taunay, Demarne, Sveback, St-Martin, La Fontaine, Dupont, Adam Elsemer, Bamboche, Rottenhamer, Breughel de Velours, S. Debray, Ricaert, Bouth et Baudwins, Verendale, Rembrandt, G. de Lairesse, C. Dussart, Moucheron, B. Breemberg, W. Van de Velde, J. Winantz, G. de Heusch, Van Romyn, Zagt Leven, De Vries, &c. &c. &c.; précieuse Gouache et quelques Dessins par le Chev. Lespinasse, Fragonard père, Carle Vernet, et autres.

ij

Le tout composera deux Séances également intéressantes, qui commenceront à 6 heures précises, s'il y a nombre suffisant d'Amateurs.

L'Exposition publique de la totalité des Articles contenus au présent, se fera la Veille et le Matin du Jour de la Vente, depuis 11 heures jusqu'à 3, pour mettre les Enchérisseurs à portée de juger par eux-mêmes du mérite et de l'état des Articles, et par ce moyen prévenir toutes réclamation et responsabilité quelconques de notre part, sous tel titre et dénomination que ce puisse être.

Les Lettres B. C. et T. placées à la fin de chaque Article, indiquent les Tableaux peints sur Bois, sur Cuivre ou sur Toile.

CATALOGUE

DES TABLEAUX, GOUACHES, DESSINS ET ESTAMPES,

DU CABINET DE M. *** *aubert*

TABLEAUX DES TROIS ÉCOLES.

PANINI (J.-P.).

N.º 1. = Deux Tableaux du meilleur choix, et de la grande force de cet Artiste, offrant chacun de belles Ruines de Monumens, dans des Sites de Paysages d'Italie. Ils sont enrichis de diverses Figures historiques drapées de bon style, et de cette touche sûre et hardie qui caractérise leur Auteur. Nous invitons les Amateurs à fixer leur attention sur ce bel article. *T.*

ORIZONTI.

2. = Deux beaux Tableaux de Paysage, Sites montagneux richement garnis d'Arbres, et entrecoupés de Lacs et de Rivières, avec quelques Figures de Pêcheurs et autres. Ces mor-

ceaux de chevalet sont de la plus ferme touche, et soutenus d'un ton de couleur énergique, dans le style de *Salvator*. *T.*

MILLET (FRANCISQUE).

3. = Riche Point de vue d'un Paysage, Site d'Italie et montagneux, traversé par un Lac qui tombe en cascade sur toute la partie gauche; du côté opposé, quelques Arbres et deux Figures, dont un Homme assis et vêtu d'une Tunique. Morceau d'une bonne couleur, ainsi que d'une touche large et facile. *T.*

MÊME GENRE.

4. = Un autre beau Site de Paysage, style héroïque, dans le genre du *Guaspre*. Précieuse Etude peinte sur papier collé sur toile.

STELLA (JACQUES).

5. = Petit Tableau de forme ronde, représentant le Sujet de la Crèche et de l'Adoration des Bergers pendant la nuit; une Gloire d'Anges au-dessus de l'Etable, répand une Lumière éclatante sur tous les détails. Morceau curieux par le piquant de son effet et sa précieuse exécution. *B.*

TABLEAUX.

HALLÉ le père.

6. = Une Etude pleine de vérité, offrant un Vieillard dans un Habillement rustique et assis, se chauffant au-dessus d'un Vase rempli de feu. La proportion de cette Figure est du tiers de nature.

LANTARA (Jean).

7. = Point de vue d'une grande Rivière dont toute la partie droite présente une Masse de Rochers pittoresques percés en Arcade, et qui découvre une Chaîne de hautes Montagnes formant l'horizon; à gauche l'on distingue les Mâtures d'une Barque arrêtée derrière une Roche; le Rivage est orné de trois jeunes Villageoises et un Pâtre par *Demarne*. Ce Tableau, d'une admirable intelligence d'effet, peut être classé au nombre des meilleures Productions de cet Artiste distingué. *T.*

GREUSE (J.-B.).

8. = Buste d'une jeune Fille de carnation et chevelure blonde. Elle est vue de trois-quarts; la Tête penchée en avant, dans l'expression de considérer quelque chose en souriant; un Corset violet et un Fichu de gaze composent

son ajustement. Etude que l'Auteur a reconnue être de lui, et qu'il se proposait de terminer dans quelques parties un peu négligées.

Attribué à VERNET.

9. = Deux petites Etudes de Figures, dans des Fonds de Paysages. L'une offre le Sujet de trois Personnages autour d'un feu; l'autre une Rencontre de deux Femmes drapées dans le style historique. *B.*

IDEM.

10. = Petit Tableau, grandeur de Médaillon pour Boîte, représentant un Point de vue de Rivière et Paysage, avec Figures de Pêcheurs. Effet d'un Clair de lune.

ARTISTE FRANÇAIS INCONNU.

11. = Louis XV après la Bataille de Fontenoy, qu'il avait commandée en personne, dit à M. le Dauphin qui est à sa droite: « Voyez » mon Fils, ce qu'il en coûte pour une Vic- » toire. » Cette Composition d'un grand détail, paraît fidelle dans son exécution et dans la ressemblance des Personnages. Il est de moyenne proportion de chevalet. *T.*

TABLEAUX. 5

FRAGONARD (Honoré).

12. = Une première pensée de l'aimable Sujet de cet Artiste, gravé sous le titre de *la bonne Mère*. Dans le milieu d'un Paysage touffu et pittoresque mêlé de Roses, l'on voit une jeune Femme assise sur des Degrés et entourée de ses Enfans, dont le plus jeune dans son Berceau, y est profondément endormi. Morceau d'une belle disposition de couleur, et de cette touche de goût et légère qui caractérise les grands talens de son Auteur. Sa forme est un ovale de moyenne proportion de chevalet. *T.*

PAR LE MÊME.

13. = Une charmante Esquisse du Sujet terminé plus en grand par cet habile Peintre, représentant l'Education de la Vierge, par Sainte Anne. *T.*

TAUNAY (Charles).

14. = Un très-petit Tableau de forme carré long, offrant une précieuse Etude d'un Site de Roches et de Montagnes, avec Chûte d'eau, Fabriques et Figures. Ce joli Ouvrage est un échantillon curieux des grands talens de cet Artiste, autant par la richesse de la couleur que par une touche toujours juste et vraie. *B.*

DEMARNE.

15. = Un charmant Tableau offrant le Sujet d'une jeune Villageoise assise sur son Ane, et arrêtée à une Auge de pierre remplie d'eau, où s'abreuvent divers Animaux qui contribuent à former le Groupe le plus naturel; on distingue encore dans la démi-teinte, un jeune Pâtre enveloppé dans son Manteau. Tous les détails de ce bel Ouvrage, se détachent sur un agréable Fond de Paysages, avec Lointain de Prairies terminées par des Montagnes bleuâtres. *B.*

SWEBACK DESFONTAINES.

16. = Un Tableau de belle proportion, dans une forme longue sur le travers, offrant le Sujet d'une Marche d'Armée suivie de toute son Artillerie et Attirail de guerre. Morceau du plus grand intérêt dans ses immenses détails, et qui justifie par le brillant de la couleur et l'esprit de l'exécution, la réputation de son Auteur. *B.*

PAR LE MÊME.

17. = Un autre moyen Tableau, Sujet d'un Défilé de Troupes et Charriots de Bagage. On remarque sur le premier Plan deux Cavaliers, dont un sur un Cheval blanc, ayant un Panache rouge à son Chapeau. *B.*

TABLEAUX.

PAR LE MÊME.

18. = Sujet du même genre et proportion, pouvant servir de Pendant.

PAR LE MÊME.

19 = Deux Tableaux de forme carrée en hauteur. Différens Sujets militaires, dont un paraît représenter un Officier portant des nouvelles à une Dame qui est assise près d'une Tente. *B.*

PAR LE MÊME.

20. = Un autre Tableau également précieux et facile dans sa touche, offrant dans le milieu de la Composition deux Chevaux, dont un blanc est monté par un Officier ajusté d'une Cuirasse. *B.*

PAR LE MÊME.

21. = Ce septième Tableau par M. *Sweback*, représente le Sujet de deux Militaires à cheval, dont l'un est en Uniforme de Hussard; ils sont arrêtés à une Fontaine pour faire abreuver leurs Chevaux. Ce charmant Ouvrage a été composé pour faire le Pendant du Tableau de M. *Demarne*, N.° 15.

M. DE LA FONTAINE.

22. = Le Point de vue intérieur d'une Eglise de la plus riche architecture, et d'une exécution précieuse et exacte dans ses détails ; on y compte dix Figures par M. *Demarne*. B.

M. St.-MARTIN.

23. = Le Point de vue d'après nature du Château de Montatere, son Parc et ses Bâtimens de Ferme, situés près Chantilly, dans le plus agréable Site de Paysage. Morceau d'un véritable intérêt par ses détails et le goût de son exécution. T.

PAR LE MÊME.

24. = Un autre Tableau même proportion, encore d'un excellent effet, représentant la vue pittoresque du Pont de Creil. Parmi les détails de ce Morceau vigoureux de couleur, on y voit nombre de jeunes Blanchisseuses occupées à laver du Linge. T.

PAR LE MÊME.

25. = Deux autres moyens Tableaux de

TABLEAUX.

Paysage, avec Figures de Pêcheurs et de Blanchisseuses. *B.*

DUPONT.

26. = Un charmant Point de vue de Paysage, terminé dans la belle manière harmonieuse de *Lantara*. Cette excellente Production est encore enrichie de quelques Figures d'une touche soignée, et d'un Cavalier sur le premier Plan, vers la gauche. *T.*

ELZEMER (ADAM).

27. = Ce précieux et rare Tableau représente le Sujet de Céphale et Procris, au moment où cette Nymphe est étendue blessée et nue sur ses Vêtemens, tandis que son amant semble chercher des Herbages pour mettre sur sa Plaie ; le fond est entièrement garni d'Arbres touffus baignés par un Lac ; la partie gauche et en second Plan, offre encore six Personnages autour d'un Feu, dont les reflets contrastent admirablement avec le jour, et dans lesquels ce Maître a excellé ainsi que dans toutes les parties de détail. *Voyez la Collection du feu prince de Conty. C.*

BAMBOCHE.

28. = Un Paysan dans un Habillement rustique et d'une Figure de caractère, est arrêté et penché à une Source pour faire boire son Chien qu'il tient en lesse. Etude d'une touche énergique et d'une forte couleur, sur marbre noir qui sert de Fond au Sujet.

ROTTENHAMER (Jean).

29. = Un moyen Tableau de forme en hauteur, représentant le Sujet de Diane au bain, accompagnée de ses Nymphes et surprise par Actéon, que l'on voit dans un Plan reculé, métamorphosé en Cerf. Ce Morceau rempli de grâce, est du fini le plus soigné; il porte le caractère des précieux Ouvrages italiens.

BREUGHEL (J., dit DE VELOURS).

30. = Deux petits Tableaux, grandeur de Cartes, et des plus curieux par leur extrême finesse de touche, le brillant de la couleur et le grand effet de perspective. L'un représente le Point de vue d'une Plaine avec un Moulin isolé où des Paysans arrêtent leurs Chariots

TABLEAUX.

pour y porter du grain; l'autre présente l'étendue d'un Canal bordé, à droite et à gauche, de quelques Habitations de Paysans. La finesse et l'éclat de ces petits Morceaux d'échantillon, doit faire revenir de la défaveur portée sur quelques Ouvrages de ce Maître, auxquels le tems a donné il est vrai de la crudité; mais il faut les choisir et les distinguer. M. de *Choiseul*, et M. le Prince *de Conti* ensuite, en faisaient le plus grand cas. C.

DEBRAY (SALOMON DE).

31. = Abraham à la Porte de sa Maison, répudiant Agar, et représenté dans le moment qu'il bénit le jeune Ismaël. Le fond de ce Tableau de caractère, offre un Paysage agreste dans un Site de hautes Montagnes. Il n'est pas commun de rencontrer des Ouvrages de ce Peintre, dans les moyennes proportions de chevalet. *T.*

TENIERS.

32. = Petit Tableau composé d'une seule Figure, représentant un vieil Estropié demandant l'aumône. Jolie étude touchée avec esprit. *B.*

TABLEAUX.
ÉCOLE DE RUBENS.

33. = Jésus-Christ présenté au Peuple. Esquisse de riche couleur et d'une touche hardie, du grand Sujet de l'*Ecce homo* de *P.-P. Rubens*, connu par la Gravure. Voyez la Note collée derrière le Tableau. *T.*

RICAERT (DAVID).

34. = Un Sujet d'Intérieur, où l'on voit un Cordonnier de Village occupé à son travail. Il est assis dans le milieu, vu de face, la Tête chauve, et ayant autour de lui tous les Accessoires de son état. Morceau plein de vérité, d'une touche large et facile et d'une parfaite harmonie de couleur. *B.*

BOUTH (PIERRE).

35. = Point de vue de la Place d'un Village de Flandres, couverte d'une multitude de Personnages, un jour de Marché. A gauche, une Auberge et l'Eglise ; du côté opposé, des Chaumières parmi des Arbres. Cet Artiste, naturel dans ses Compositions et vrai dans sa couleur, a touché toutes ses Figures avec

LAAN (VAN DER).

36. = Une Compagnie de huit Personnages, Hommes et Femmes, représentés à Table à l'entrée d'un Jardin. Cette Composition gracieuse et variée dans les habillemens par leurs différens costumes, rappelle avec avantage les Ouvrages précieux de *Palamède* en ce genre. *B.*

VERENDALE.

37. = Deux Tableaux de Fleurs légérement composées en guirlande, et qui se détachent avec beaucoup d'éclat sur des Ornemens d'Architecture en grisaille qui servent de fond; les Roses d'espèce différente, les Œillets, Chèvre-feuille et autres Fleurs, y sont étudiés avec beaucoup d'art et de précieux dans tous leurs détails.

REMBRANDT (VAN RHYN).

38. = Un charmant Point de vue de Paysage offrant un Massif d'arbres dans le milieu où sont groupées quelques Chaumières; tout le premier

Plan est occupé par une Rivière et un Pont rustique. Ce Tableau, d'une admirable harmonie de couleurs, présente un des Ouvrages du meilleur goût d'étude de ce grand coloriste. *B.*

REMBRANDT (Van Rhyn).

39. = Portrait d'un Personnage de caractère, dans le Costume arménien ; il est représenté de face, la Tête couverte d'une Toque garnie de Plumes ; il porte la main gauche sur un Poignard qui forme un riche accessoire. Ce Tableau est d'une grande force de couleur, et d'une brillante exécution.

LAIRESSE (Gérard).

40. = Le Point de vue d'un Monument de belle Architecture, et d'une Fontaine publique enrichie de Sculpture. Le Peintre a placé différens Personnages qui semblent admirer et raisonner sur ce grand Edifice ; on voit encore sur la gauche trois Enfans qui jouent ensemble sur des Degrés. Cet Ouvrage est curieux dans ses détails, et présente cette touche large et facile qui a classé ce Peintre à la tête de l'Ecole hollandaise. *T.*

TABLEAUX. 15

HELST (B. Van der).

41. = Le Portrait d'un Ministre hollandais, proportion de nature, jusqu'à la poitrine ; il est vu de face, coiffé d'une épaisse Chevelure, portant un Rabat qui se détache sur un Habillement noir, ainsi que sa Main gauche. Morceau portant un grand caractère de vérité et de ressemblance. *T.*

DUSSART (Corneille).

42. = Le Point de vue de quelques Chaumières d'un Village, où l'on voit un Paysan et sa Femme qui chargent des Légumes dans une Charrette attelée d'un Cheval blanc ; la partie droite offre une grande Porte ouverte, qui laisse découvrir un Lointain de Prairies ; ce même côté est encore enrichi de diverses Figures de Villageois. Ce Tableau, brillant de couleur et du détail le plus agréable, présente un des Ouvrages de choix de cet excellent Peintre. *B.*

MOUCHERON.

43. = Un charmant Tableau de Paysage, par l'intérêt du Site, son exécution légère et le

2.

ton argentin de la couleur; il est orné de plusieurs jolies Figures dans la précieuse touche de *J. Lingelback. T.*

MOUCHERON

44. = Un Point de vue de Paysage de Site agreste et sévère, dont toute la partie droite présente une Masse de Roches surmontées de quelques Fabriques; du même côté, au premier Plan, l'un des frères de *Heusch* a placé un Paysan vu par le dos sur son Ane, et accompagné de son Chien.

BARTHOLOMÉ.

45. = Un beau Tableau de grande proportion de chevalet, représentant un vaste Point de vue d'une Campagne d'Italie, dont toute la partie gauche et en second Plan est garnie des Ruines d'une Porte de remparts; à droite, sur les premiers Plans, différens débris de Monumens, Statues, Bas-Reliefs et quelques Figures historiques; l'on voit encore dans le milieu une Fontaine d'un beau style, composée d'un Lion sur un Piédestal environné de plusieurs Vases ou Cuves antiques. Ce Tableau de la

TABLEAUX.

belle qualité du Maître, est aussi du ton clair et argentin que l'on estime le plus dans ses Ouvrages. *B.*

PAR LE MÊME.

46 = Un autre moyen Tableau dont le Point de vue est pris dans un Site de Roches des environs de Rome, et mêlé de quelques Ruines entourées d'Arbres ; un Lac étendu se répand dans tout le milieu du Sujet qui est enrichi de différens Personnages et quelques Bestiaux. Ce Morceau est encore de la belle exécution du Maître. *B.*

VELDE (W. VAN DE).

47. = Un petit Tableau de la première finesse, offrant un Point de vue de la Mer par un grand calme ; près du rivage, à la droite, sont deux Barques de pêcheurs, plus loin une autre à la voile, et un Navire qui se distingue sur l'horizon. Ce joli Morceau peut être considéré comme un échantillon parfait et précieux du Maître. *B.*

WINANTZ (JEAN).

48. = Point de vue d'une Plaine mêlée de

Bruyères avec quelques Lointains d'Arbres, et d'une Eglise qui se détache sur un ciel clair et nuageux ; une Rivière occupe tout le premier Plan, où deux Paysans s'amusent à pêcher à la ligne ; quelques petites Figures, des Canards et des Moutons forment une richesse agréable et naturelle dans cet Ouvrage, qui est en général d'un ton doux et argentin.

HEUSCH (GUILLAUME DE).

49. = Un charmant Point de vue de Paysage d'un Site montagneux et pittoresque, garni de quelques Arbres légers parmi des Roches ; à la droite et sur le premier Plan est un Chemin sablonneux enrichi d'une Caravane de Villageois qui transportent leurs meubles dans un Chariot attelé de deux Bœufs, et conduisant leurs Bestiaux. Ce Tableau d'une grande fraîcheur de coloris, d'une touche aussi facile que spirituelle, est du meilleur choix parmi les nombreux Ouvrages de cet excellent Paysagiste, disciple de *J. Both*, et nous le présentons comme une de ses plus précieuses Productions de chevalet. *B.*

PAR LE MÊME.

50. = Un moyen Tableau de Paysage of-

frant à la gauche une Partie de Ruines qui se détachent sur une haute Montagne ; du même côté, sur le premier Plan, un Pâtre conduit son Troupeau dans un Chemin ; à la droite, une Masse d'Arbres en opposition contribue à faire briller un Ciel chaud et nuageux. Morceaux très-fin dans ses détails. *B.*

ROMYN (Guillaume Van).

51. = Un Groupe de trois Vaches, quelques Moutons et Beliers dans une Prairie, Site de Dunes et de Montagnes ; à la gauche on voit encore un jeune Pâtre près d'une Barrière, qui joue avec son Chien. Joli Tableau par son exécution soignée. *B.*

RUISDAEL (Salomon).

52. = Point de vue de Paysage sur la Meuse, et d'une Chaumière pittoresque entourée d'Arbres, indiquant le Passage d'un Bac. Morceau d'un excellent goût de couleur et de touche, offrant également la manière libre et vraie de *J. Van Goyen* auquel on pourrait aussi l'attribuer. *B.*

PAR LE MÊME.

53. = Un autre moyen Tableau en hauteur,

offrant un Point de vue de Mer avec la Tour d'un Port dans toute la partie gauche. Charmant Morceau par sa transparence de couleur et sa touche pleine de goût. *B.*

DOES (JEAN VAN DER).

64. = Un Enfant au milieu de quatre Moutons et un Ane, représenté dans un fond de Paysage d'un Site montagneux. Petit Tableau du meilleur choix et de la précieuse touche de cet excellent Peintre.

ZAGT LEVEN (HERMAND).

55. = Point de vue d'un fort Village des environs du Rhin, où passe un Canal traversé par un léger Pont. On y voit plusieurs Barques marchandes, et sur le Rivage, à la droite, nombre de Personnages différemment occupés. Les Ouvrages de ce Peintre sont estimés par la richesse de leurs détails, la fidélité des Points de vue, et un ton de couleur toujours brillant sans nuire à l'effet; celui-ci est très précieux et de la plus heureuse proportion. *C.*

BAUDEWINS ET BREUGHEL.

56. = Un précieux Tableau de Paysage de

forme en hauteur, offrant un Site montagneux et pittoresque, enrichi des détails d'un Lointain de Prairies sur la gauche ; *Jean Briughel*, dit *de Velours*, a placé dans ce joli Morceau plusieurs Figures de Cavaliers qui descendent un Chemin rapide tournant sur la droite.

DEVRIES (JEAN).

57. = Point de vue d'une Partie de Forêt, avec différentes Routes dans le milieu, qui conduisent à des Plaines et des Prairies. Morceau d'un excellent goût de touche, et d'une si parfaite couleur qu'il pourrait être donné à *Jean Winantz* dont il porte le nom.

KALFF (GUILLAUME).

58. = Un Tableau de genre, offrant l'Intérieur d'une Cuisine rustique remplie de différens Légumes et Ustensiles de ménage ; dans le milieu de la Composition on distingue dans la demi-teinte un Homme et une Femme. Cet Artiste particulier dans son genre, a rendu tous ces détails avec une extrême vérité dans une parfaite harmonie de couleur. Nous considérons ce Tableau comme un des Ouvrages marquans et distingués de *Guillaume Kalff*.

GOYEN (JEAN VAN).

59. = Point de vue d'un Village au bord de la Mer. Morceau plein de goût de touche et de couleur.

GRIFF (JEAN).

60. = Deux charmans Tableaux de ce Peintre, représentant des Groupes de Gibier dans des Fonds de Paysages, avec Figures de Chasseurs sur des Plans éloignés, et quelques Chiens. Cet Artiste s'est distingué par un grand goût de touche et une admirable transparence de couleur. *B*.

BREKELEMKAMP (QUIRING).

61. = Une Composition de trois Figures, offrant le sujet d'une Marchande qui compte des Pommes à un jeune Garçon qui tend son Chapeau pour les recevoir. Morceau d'une excellente couleur et plein de vérité.

DE LA HAYS.

62. = Un sujet très-gracieux dans un Intérieur d'Appartement, offrant une jeune Per-

sonne assise, pinçant de la Guitare; elle est vêtue d'une belle Robe de soie écarlate, du meilleur goût de draperie, et près d'une Table couverte d'un Tapis de Turquie où est posé son Livre de musique. *B.*

VELDE (ISAIE VAN DE).

63. = Point de vue d'un Village de la Hollande et d'un Canal glacé, avec nombre de Personnages qui s'amusent à patiner. Joli Tableau dans ses détails, et précieux d'exécution. *B.*

COMPOSITION DE TERBURG.

64. = Sujet d'une jeune Dame hollandaise assise près d'une Table dans son Appartement, et occupée à peler une Orange; elle est vêtue d'un large Manteau de Lit jaunâtre bordé d'hermine, d'une Jupe grise, et à la Tête couverte d'une Coiffe noire. Ce Tableau dans lequel il y a de la vérité, aurait besoin d'une restauration soignée. *B.*

SCHILLINGS.

65. = Point de vue d'un Rivage de la Mer, couvert dans toute son étendue d'une quantité

de Pêcheurs et autres Personnages; on en remarque plusieurs occupés à former des Lots de Poisson. Cet Ouvrage d'une excellente couleur, est aussi de la touche la plus facile dans tous ses détails. B.

HALST (JEAN VAN).

66. Un Tableau précieux dans ses détails, offrant un Bouquet de Fleurs groupées dans une Carafe de verre, et porté sur une Table de marbre. Morceau d'une grande fraîcheur de coloris.

MÊME GENRE.

67. = Un autre Bouquet de Fleurs, composé de Roses, Pavots, Boules de Neige, Iris, etc., placé sur une Table de marbre, et en accessoire un Tapis de velours bordé d'une Frange d'or. Morceau brillant dans ses détails, portant le nom d'*Abrh. Mignon*.

AVONT (JEAN VAN).

68. = Un Tableau sur bois, de forme en hauteur, représentant un sujet de la Crèche par un effet de nuit et dont la lumière se produit par une Gloire d'Anges qui occupent le

TABLEAUX.

haut de la Composition. Ce Morceau est d'un coloris agréable et d'une touche légère qui tient à la bonne Ecole flamande.

69. = Le Sujet d'un Abreuvoir où trois Personnages conduisent leurs Chevaux. Morceau d'une touche facile et du ton de couleur le plus chaud, attribué à la première manière d'*Albert Cuyp*.

D'APRÈS G. NETSCHER.

70. = Ancienne Copie et assez exacte, du petit Physicien, gravé par *Will*, dont l'original se trouve dans le Cabinet de feu M. St-Martin, dont la Vente aura lieu le 7 Mai prochain.

D'APRÈS KAREL DU JARDIN.

71. = Une autre charmante Copie du précieux petit Tableau de ce Maître, connu sous le titre *du jeune Pâtre qui ramasse du Fumier sur son chemin, pour en charger son Ane.*

GOUACHES ET DESSINS MONTÉS.

LENARTS (MICHEL).

72. = Un grand morceau de Paysage peint

en miniature, mêlé de gouache, sur vélin. Le Site semble représenter une partie de Forêt traversée par un Lac qui se répand jusque sur le premier Plan. Ce Peintre, qui paraît avoir particulièrement étudié la manière précieuse de *Kierings*, a placé sur la droite le Sujet du charitable Samaritain.

LESPINASSE (le Chevalier).

73. = Deux Dessins du plus riche détail et d'une exécution aussi précieuse que vraie. Ils représentent des Vues de Paris : l'une prise de la place du Pont-Neuf en face du Pont-des Tuileries, offre d'un côté tout le Louvre et le Château, de l'autre la Monnaie et tous les Bâtimens du quai Conti, ainsi que toutes les richesses qui ornent la Rivière ; le Pendant, d'une égale magnificence, offre la vue du Port St-Paul, prise du quai des Ormes, vis-à-vis le Bureau des Coches. Ces deux Précieux Ouvrages sont dignes de l'intérêt général, par la fidélité des Points de vue comme pour leur admirable exécution. Ils portent la date de 1782, et ont été exposés au Salon des Ouvrages modernes, en 1786.

FRAGONARD (HONORÉ).

74. = Un charmant Dessin de Paysage enrichi de tous les détails de goût qui conviennent à ce genre. On y voit pour principale Figure, un Pâtre qui garde son Troupeau. Il est fait au bistre, sur papier blanc.

VERNET (CARLE).

75. = Très-riche et charmant Dessin, fait à la plume, sur papier blanc, et colorié à l'aquarelle. Il représente le Sujet comique et original de l'exercice des Chiens savans, que leur Maître fait exercer dans une Place publique où nombre de Curieux sont rassemblés, formant des Groupes et des caractères aussi vrais que variés. Les talens de l'Auteur, aussi distingués que connus, nous dispensent de tous les détails que mériterait cet Ouvrage.

PAR LE MÊME.

76. = Un autre Dessin, encore d'une exécution admirable, également fait à la plume et colorié. Il représente dix Personnages, Hommes et Femmes, dans le costume outré de la mode,

28 DESSINS.

et dans l'esprit des caricatures anglaises. Il n'appartient qu'à un talent aussi sûr, d'attirer l'admiration avec un sujet aussi frivole.

DUVERGER.

77. = Un Dessin de Paysage avec Marche nombreuse de Bestiaux que des Pâtres conduisent. Morceau lavé à l'encre de la Chine, et de bon goût, dans le style de *Casanova*.

LANTARA.

78. = Précieux Dessin de Paysage à la pierre d'Italie sur papier blanc.

FORTIN (N.).

79. = Précieux Dessin de cet Artiste et du plus riche détail, offrant le sujet d'un Trait historique arrivé à des Voyageurs en visitant les Catacombes d'Egypte. Morceau très-curieux.

DESPREZ.

80. = Deux précieux Dessins de cet Artiste de génie et plein de goût dans son exécution; l'un représente la Cérémonie du transport des Antiquités d'Herculanum au Muséum de Naples; l'autre, le Portique de l'Eglise cathédrale de Salerne.

DESSINS.
NICOLLE (V. S.).

81. = Deux beaux Dessins coloriés, représentant différens Points de vue et Perpectives de Bâtimens, pris dans des villes d'Italie.

PAR LE MÊME.

82. = Deux autres Dessins du plus précieux fini de cet Artiste, représentant la Place et la Colonne Trajanne, et celle Antonine, avec tous les détails de ces Monumens. Motceaux de choix et agréablement coloriés.

83. = Quatre Dessins lavés au bistre, sur papier blanc, représentant les quatre Ages personnifiés dans des Compositions de caractère et d'un véritable intérêt. Article distingué dans son genre.

DESSINS EN FEUILLES.

84. = Belle Académie à la pierre noire sur papier gris, par *le Guerchin*, et deux autres à la sanguine, par *C. Van Loo*.

85. = Composition d'un Rosaire par *Alex. Tiarini*, très-beau Dessin rehaussé de blanc. Un autre Sujet lavé à la sanguine, par *J.-Fr.*

DESSINS.

Penni, dit *le Fattoré*, Figure drapée par *André del Sarte*, et deux autres Dessins.

86. = Fragment d'un Candelabre à la plume et rehaussé de blanc, par *Polidor*; Etude à la plume, d'une Figure de Patriarche, par *Michel-Ange de Caravage*; Académie du même, et quatre autres Dessins.

87. = Sujet de deux Figures, joli croquis par *Le Sueur*; une Etude d'Ange par *S. Vouet*, et trois autres Dessins.

88. = Précieux Dessins légèrement coloriés et lavés d'encre de la Chine, par *J.-B. Brandhot*, d'après un des plus beaux Tableaux de *Dujardin*; et trois autres Dessins de Paysages, dont un au bistre sur papier blanc.

89. = Etude soignée d'un Point de vue de Village, par *Capel*; et quatre jolis Paysages, dont deux coloriés.

90. = Six Compositions diverses par *Ch. de la Fosse*, dont un Fragment de Plafond colorié; plus, trois Paysages par *Brandt* et *Desfriches*.

91. = Vingt-six Dessins, croquis de Paysages et Sujets de tous genres; plus, six Estampes d'après *Van Ostade*, *Dietrici*, *le Prince*, etc.

ESTAMPES.

ESTAMPES EN FEUILLES.

92. = Les grandes Batailles d'Alexandre, en cinq pièces collées sur toile et montées sur châssis.

93. = Quatre Lots d'Estampes, pour la plupart à l'eau forte, suite d'Animaux et Paysages, par *H. Roos*, *Ridinger*, *Potter* et *Ant. Waterloo*; Agar répudiée, Points de vues d'Amérique, etc.

94. = Suite d'environ quatre-vingts Pièces à l'eau forte, gravées par *Duplessis Bertaux*, Artiste désigné comme le *Callot* du siècle.

95. = Une autre suite pareille.

BRONZES, SCULPTURE EN BOIS, etc.

96. = Cinq Bustes en bronze, proportion de nature, représentant *Cicéron*, *Diogène*, *Socrate*, *Démosthènes* et l'abbé *Arnault*. Ces Morceaux, de fonte ancienne et soignée, sont aussi d'une ciselure précieuse, et offrent en ce genre un article des plus majeurs, soit pour la richesse des Cabinets et Galeries d'Hommes célèbres, ou pour l'ornement d'une Bibliothèque. Ils proviennent du Cabinet d'un Prince souverain qui a résidé dans la Belgique.

97. = Un Bas-Relief sculpté en bois avec une délicatesse qui surpasse tout éloge que l'on pourrait en faire ; il représente un Portique d'Architecture avec cette inscription : *Templum virtutis*. Minerve et les quatre Vertus décorent ce Projet de Monument, ayant chacune les Attributs qui les caractérisent. Ce précieux Ouvrage est encadré d'une Bordure du plus riche détail, d'Accessoires en Trophées emblématiques aux Sciences et aux Arts, et le tout renfermé dans un double cadre vitré, en bois de poirier. Nous ignorons le nom de son Auteur ; mais il paraît à la manière facile, que ce n'est pas le seul chef-d'œuvre en ce genre qui soit sorti de ses mains.

98. = Collection curieuse d'environ mille Empreintes et Pâtes de relief prises sur les plus belles Pierres gravées ; le tout est classé par ordre dans une Boîte forme d'un Livre. Cet Article mérite l'attention des Curieux, et présente une valeur au-dessus des objets de ce genre, par la variété des Pâtes imitant les Pierres précieuses.

99. = Bordures dorées et Cadres de Dessins garnis de leurs verres.

100. = Quelques Articles qui auraient été omis, seront vendus sous ce Numéro.

FIN.

www.ingramcontent.com/pod-product-compliance
Lightning Source LLC
Chambersburg PA
CBHW030120230526
45469CB00005B/1724